暢銷紀念版

Creative Coloring Mandalas

彩繪曼陀羅

一畫就停不下來，靜心、舒壓又療癒的神奇能量彩繪練習本

瓦倫蒂娜‧哈柏（Valentina Harper）◎著

李商羽◎譯

積木文化

歡迎來到彩色世界！

　　也許你從來沒有在塗鴉上著過色，但我寫這本書的目的，就是希望你能利用想像力填上彩虹般鮮明又朝氣的顏色！隨意用喜歡的媒材——麥克筆、水彩、彩色鉛筆、中性筆或蠟筆，將這些令人愉快的圖案，帶入新的彩色世界。本書的每個圖樣都包含了層層疊疊的形狀，可以自由上色或是選擇留白。在某些空間留空白，或只用一種顏色塗滿整個區域，或仔細為每個區塊塗上不同的顏色，不論你怎麼做，結果都會很特別又漂亮，而且完成後，還可以把整頁撕下來展示，或是當成禮物送給別人！別忘了，在每個圖案的隔頁還有一句鼓舞人心的美好佳言，絕對會讓人感到幸福，令人深思，或是兼而有之。在書的前面幾頁還有才華洋溢藝術家瑪麗・布朗寧（Marie Browning）的著色示範作品，你可以藉此得到一些藝術方面的靈感。接下來，開始準備享受你的著色冒險吧！

請上 www.valentinaharper.com
欣賞更多瓦倫蒂娜的作品。

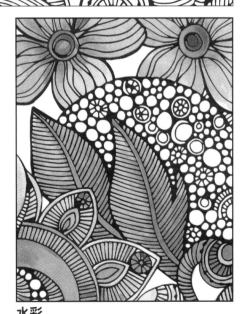

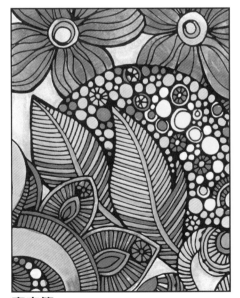

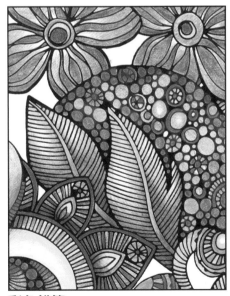

麥克筆
蜻蜓（Tombow）雙頭水性彩色麥克筆
鮮豔色調

彩色鉛筆
蜻蜓色辭典色鉛筆
生動色調

水彩
溫莎牛頓（Winsor & Newton）水彩
相似色調

3

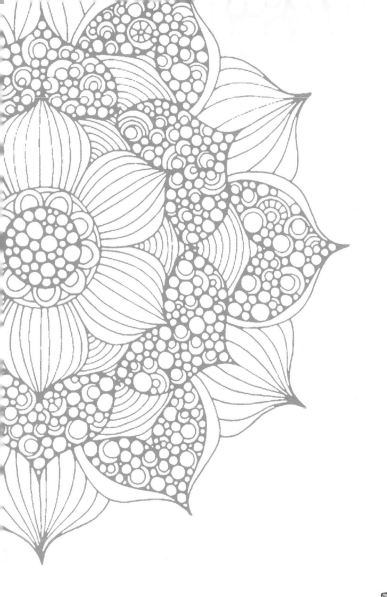

目　錄

歡迎來到彩色世界　　　3

關於色彩　　　5

　　基本的著色概念

　　基本的著色訣竅

著色範例　　　9

著色練習　　　21

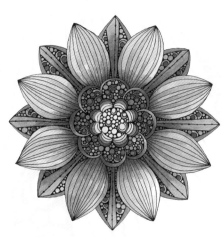

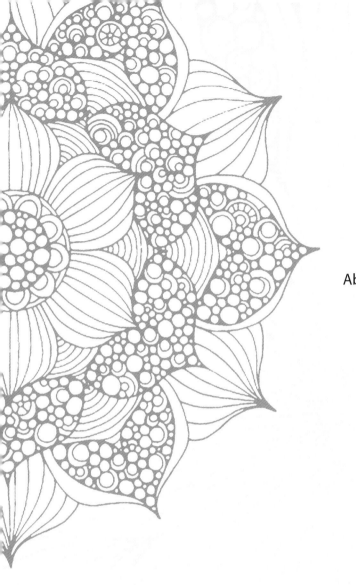

About Color 關於色彩

基本的著色概念

　　想要真正享受這本著色書，你必須記住，沒有所謂對或錯的塗色方法。我的圖畫就是要讓你不論選用什麼顏色，都可以享受這個著色過程。

　　最重要的是記住每一個圖畫都是要讓你享受著色，讓你有一段放鬆和有趣的時光。每一個圖案都充滿了各種形狀和小細節，你可以選擇很多不同的顏色來塗。我很重視個人與眾不同的創造過程，所以我要你用所有喜歡的顏色組合放開來玩，享受其中樂趣。

　　當你著色的時候，可以將每個圖案看成一個整體，也可以將不同部分當成個別區塊來上色，最後拼湊起來就會有一個完整的圖案。這就是為什麼你可以選擇屬於自己的著色過程，按照自己的速度，而且最重要的是，享受自己的方式來做事情。

　　右邊是一些著色範例，你可以參考著來畫。

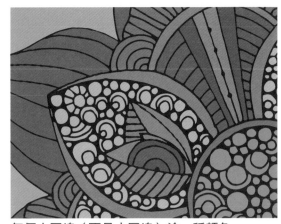

每個大區塊（不是小區塊）塗一種顏色。

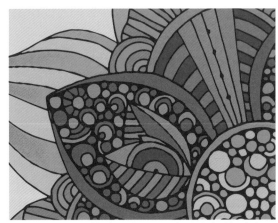

用兩個顏色交替塗在每個區塊的小細節（小區塊）。

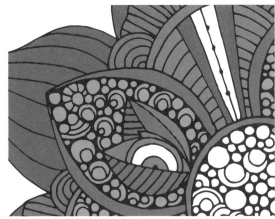

某些區塊留白可以釋放出一些空間，讓人有輕鬆感。

基本的著色訣竅

作為一個藝術家，著色時我喜歡混合技巧、色彩和媒材，至於用色嘛，愈明亮的顏色愈好！我覺得色彩能讓圖畫擁有自己的生命力。

記住：畫圖和著色時沒有任何規則，最有趣的地方就是玩顏色、放輕鬆，享受這個過程和美麗的成品。

隨心所欲的混用顏色和色調配對。從原色、合成色到三次色，結合各種不同的色調製造出不同的效果。如果不熟悉色彩原理的話，下面是一些簡單的原則，讓你了解哪些顏色是基本色，哪些是可以自己調出的組合色。

原色（Primary Colors）：不能經由結合兩個以上顏色而得的顏色，它們分別是紅、黃、藍。

合成色（Secondary Colors）：經由結合兩個等量的原色而得的顏色，分別是綠、紫、橙色。

三次色（Tertiary Colors）：經由結合一個原色和一個合成色而得的顏色。

不要害怕混合顏色創造自己的色盤，放心地玩顏色——可能性是無窮盡的！

Color Inspiration 著色範例

　接下來你會看到本書中完成著色圖樣的範例，這全是由才華洋溢的藝術家和作家瑪麗・布朗寧詮釋的，我很高興能邀請她為我的作品著色。她用了很多不同的媒材（見各頁圖下方說明），看看瑪麗是如何決定顏色，得到靈感後，請尋找你自己的色彩！在著色範例之後，則有 30 個令人愉悅的圖案讓你著色。記住我之前教你的小訣竅，想想你剛剛看過的著色範例，然後選擇不論是鉛筆、麥克筆、水彩或其他你喜歡的媒材開始動手上色吧。你的著色時間從現在開始，直到把所有頁數都完成後才能停止喔！好好玩吧！

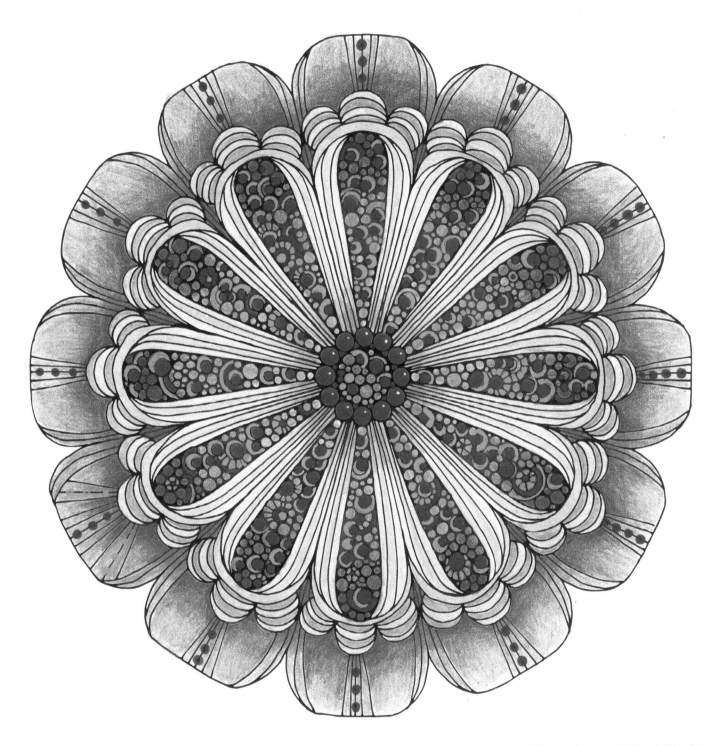

蜻蜓色辭典彩色鉛筆、櫻花（Sakura）中性筆。生動色調。瑪麗·布朗寧著色。

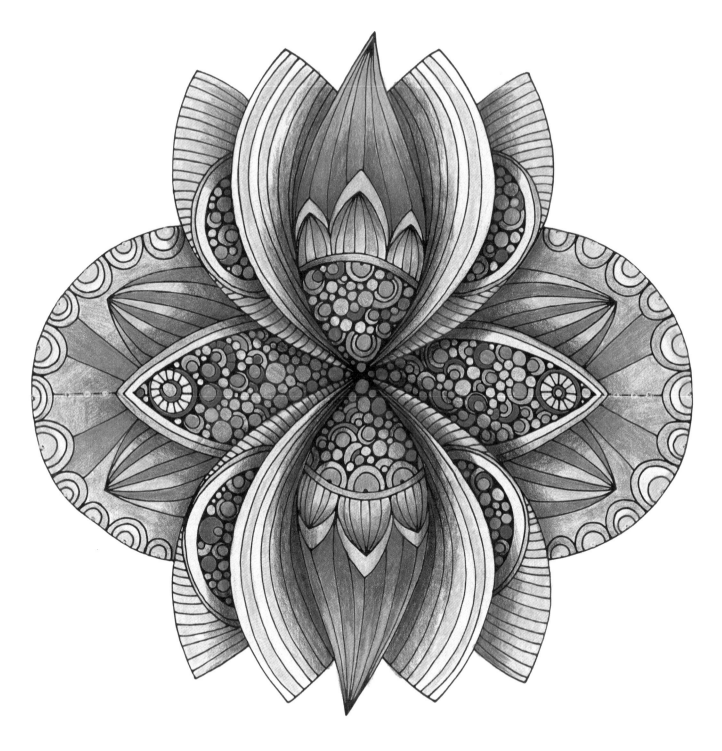

蜻蜓色辭典彩色鉛筆。互補色調。瑪麗・布朗寧著色。

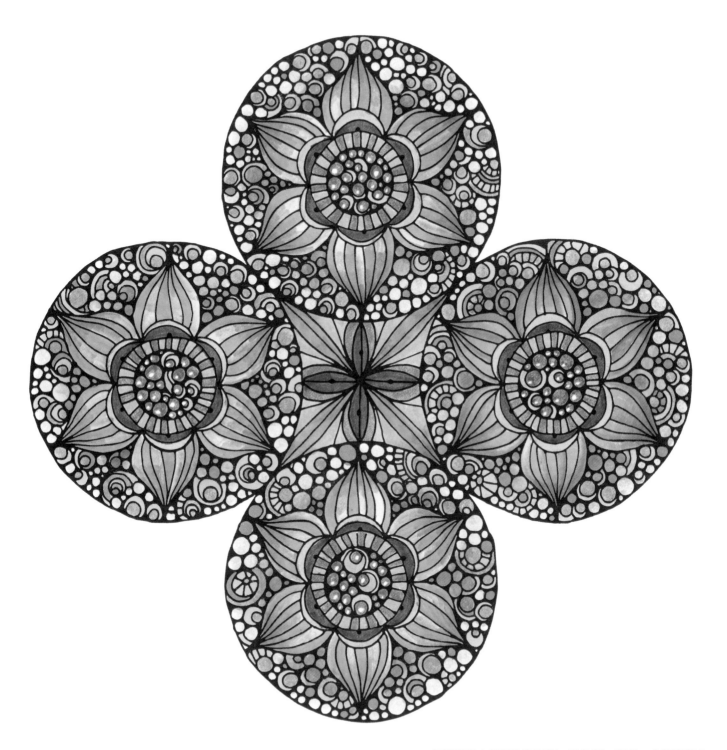

蜻蜓雙頭水性彩色麥克筆。單色調。瑪麗·布朗寧著色。

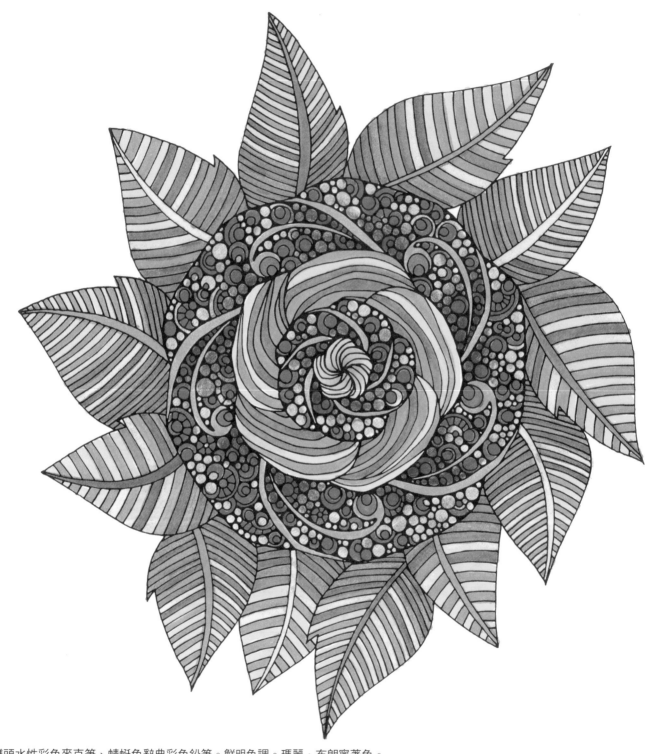

蜻蜓雙頭水性彩色麥克筆、蜻蜓色辭典彩色鉛筆。鮮明色調。瑪麗・布朗寧著色。

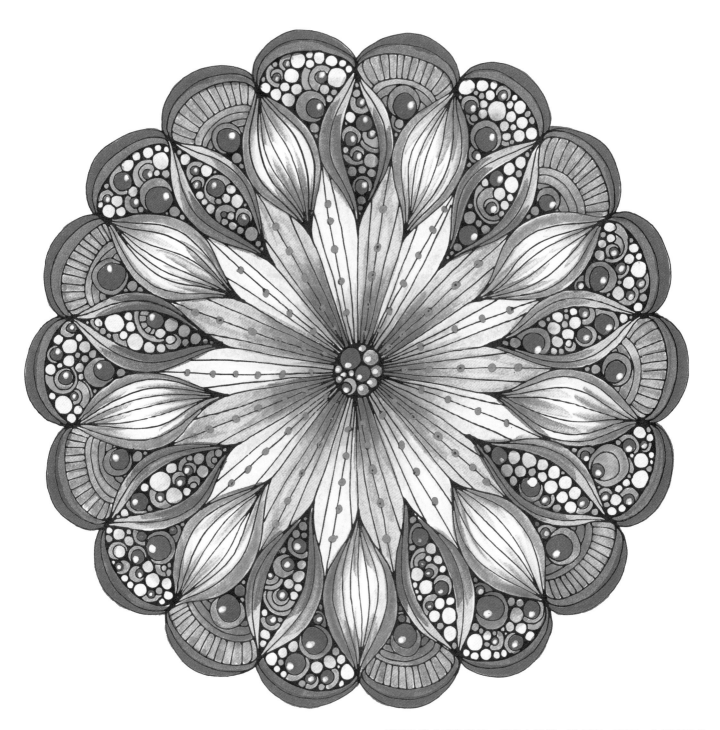

蜻蜓色辭典彩色鉛筆、櫻花中性筆。冷色調。瑪麗・布朗寧著色。

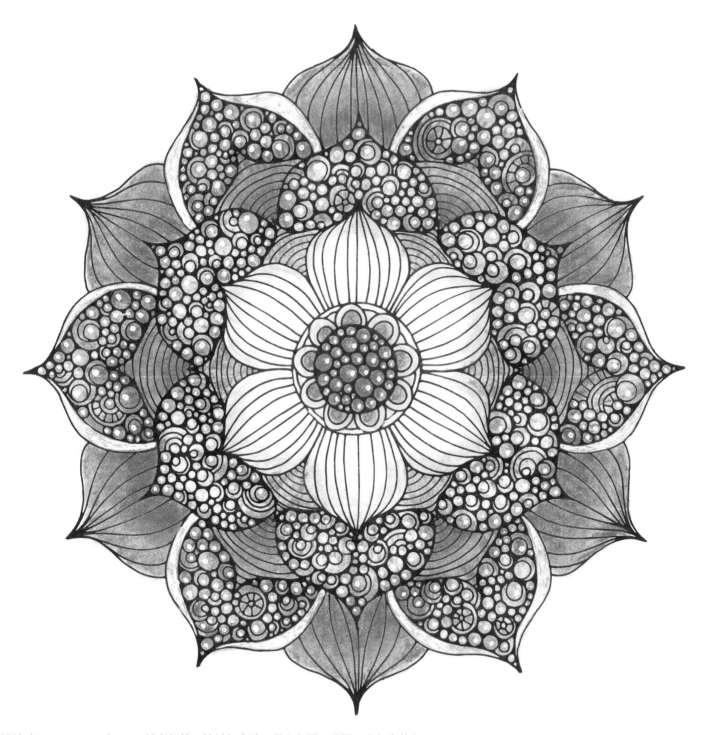

輝柏（Faber-Castell）PITT 粉彩鉛筆。擦拭打亮法。柔和色調。瑪麗·布朗寧著色。

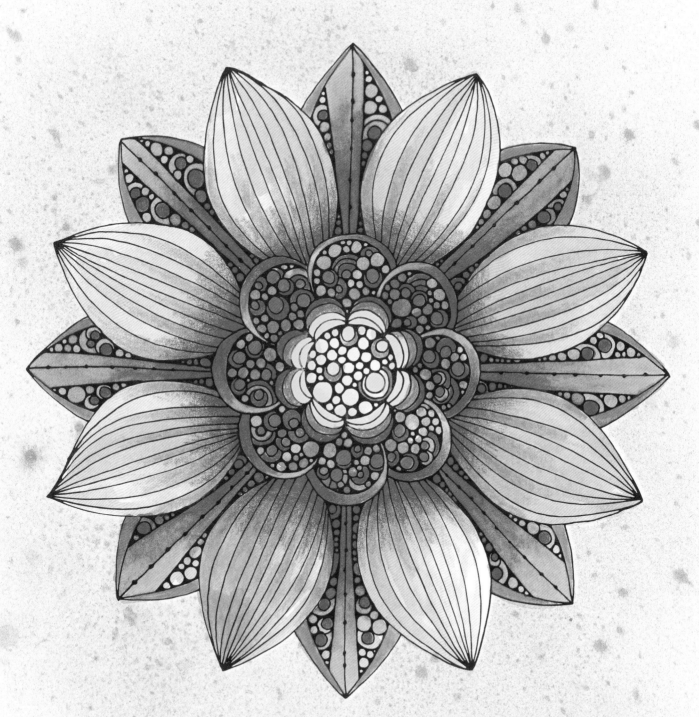

溫莎牛頓水彩、蜻蜓色辭典彩色色鉛筆。暖色調。瑪麗·布朗寧著色。

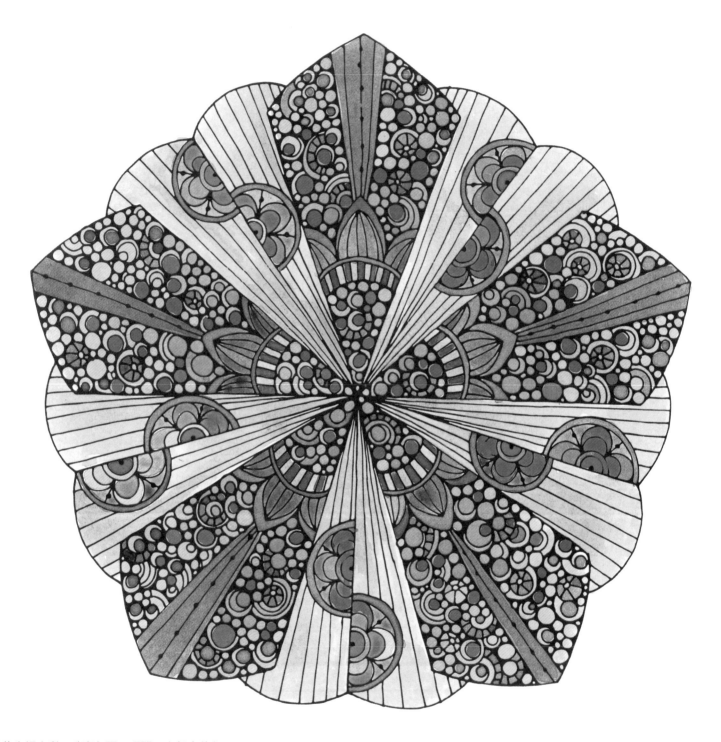

溫莎牛頓水彩。珠寶色調。瑪麗・布朗寧著色。

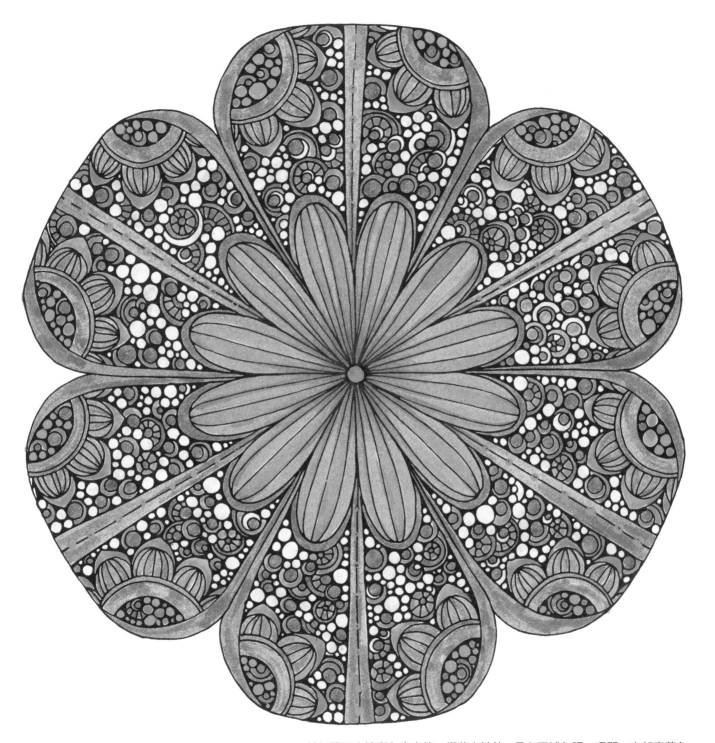

蜻蜓雙頭水性彩色麥克筆、櫻花中性筆。柔和互補色調。瑪麗・布朗寧著色。

Let's Paint it 著色練習

我在大自然中尋找平靜與醫治，
讓理智得以恢復原來的秩序。

——散文作家約翰·巴勒斯（John Burroughs）

金合歡

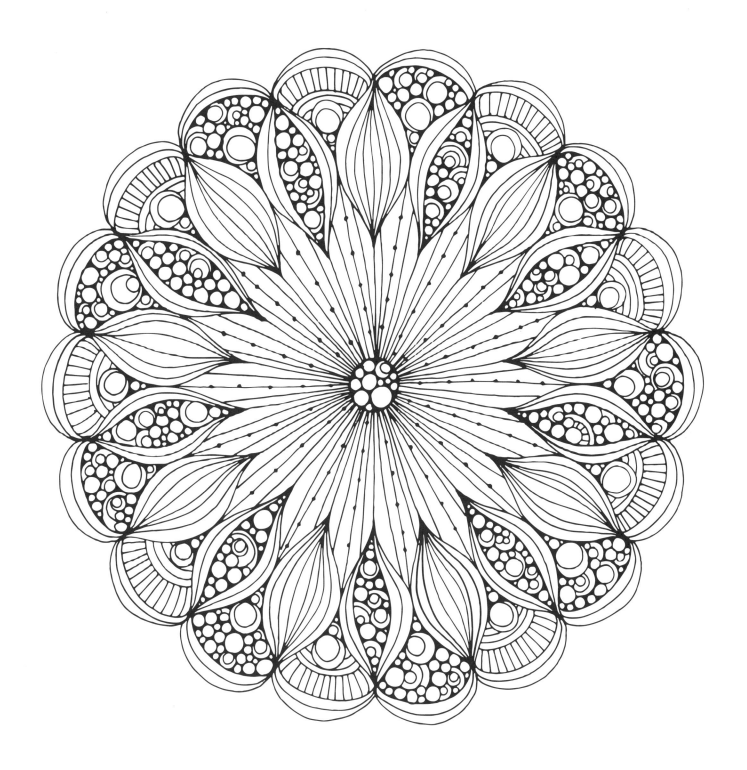

如果一個人真的喜愛大自然，

那他可以在任何地方找到美 。

——畫家梵谷（Vincent van Gogh）

不凋花

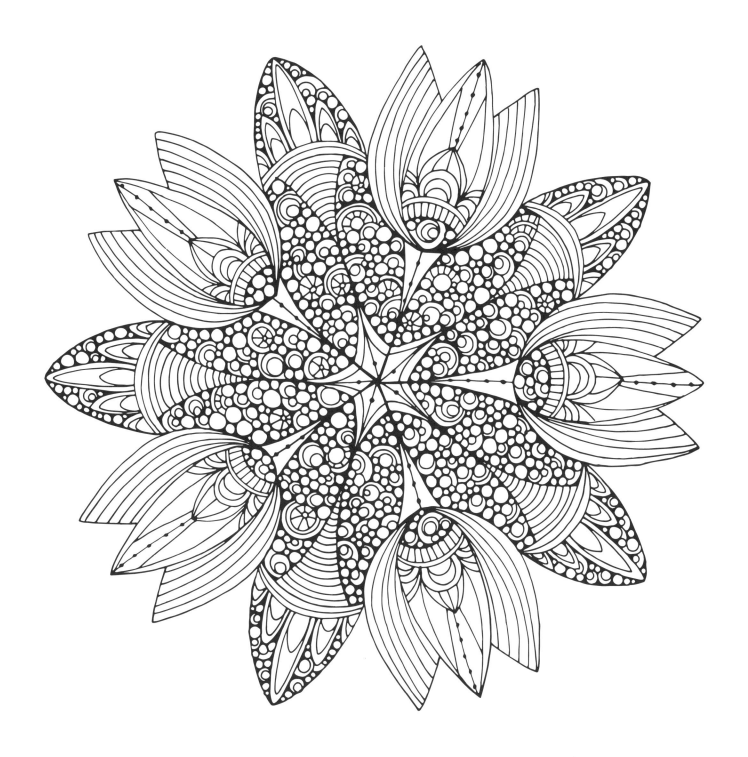

生命是沒有橡皮擦的繪畫藝術。

————無名氏

孤挺花

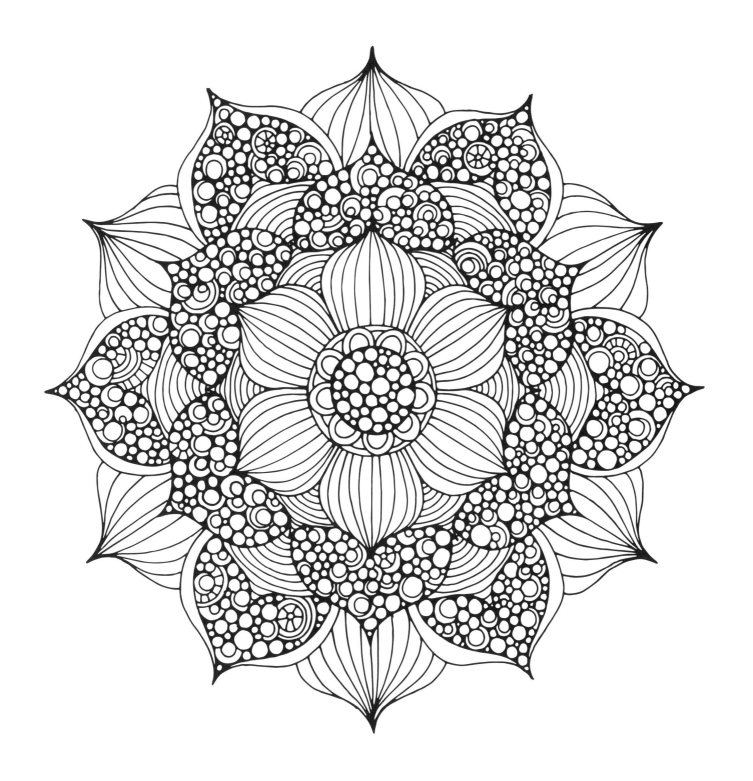

27

大自然美在它的細節中。

————作家納妲莉・昂吉兒（Natalie Angier）

火鶴花

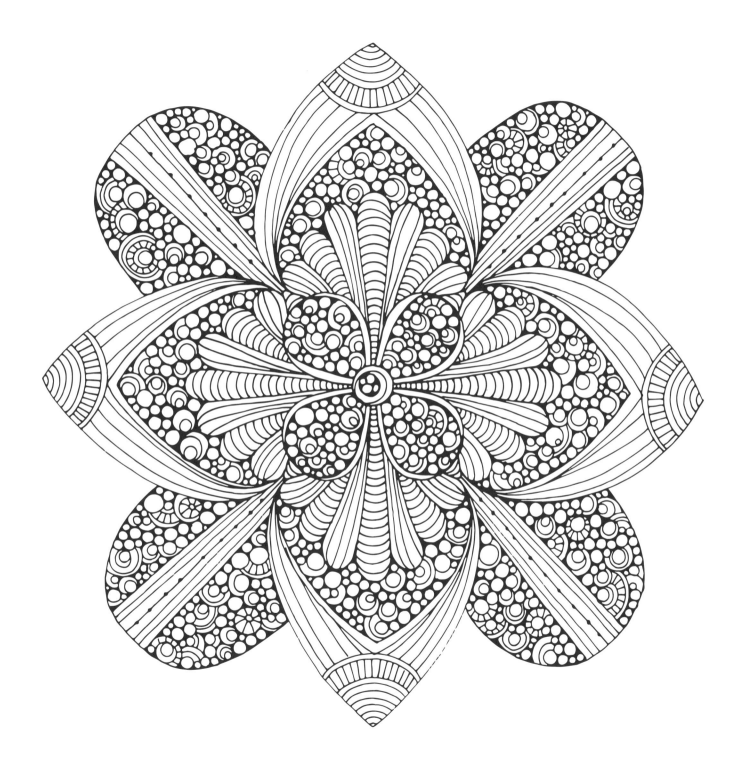

29

快樂是一隻蝴蝶，當你追捕牠的時候，
牠永遠飛在你的手掌之上。
但是當你靜靜地坐下時，牠就降落在你身上。

——作家納撒尼爾・霍桑（Nathaniel Hawthorne）

紫苑花

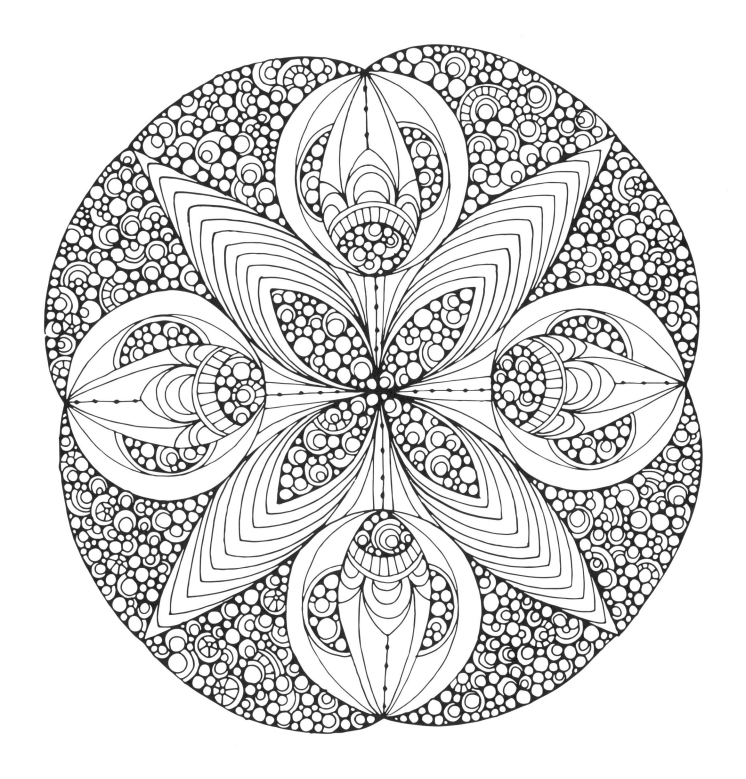

31

花是大地的樂曲，
是從土地的口中不發出任何聲音的歌唱。

——詩人埃德溫·柯倫（Edwin Curran）

杜鵑花

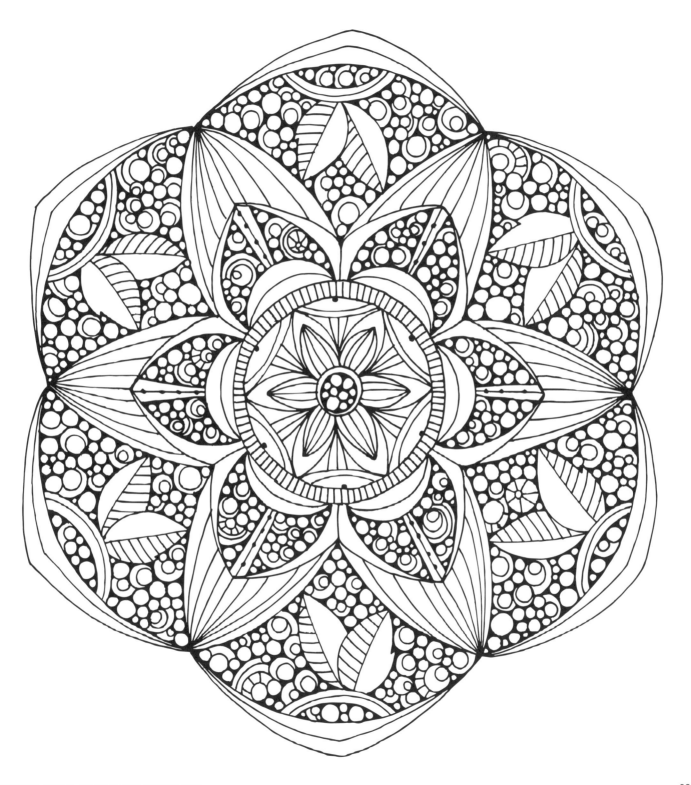

予人玫瑰，手留餘香。

———中國諺語

秋海棠

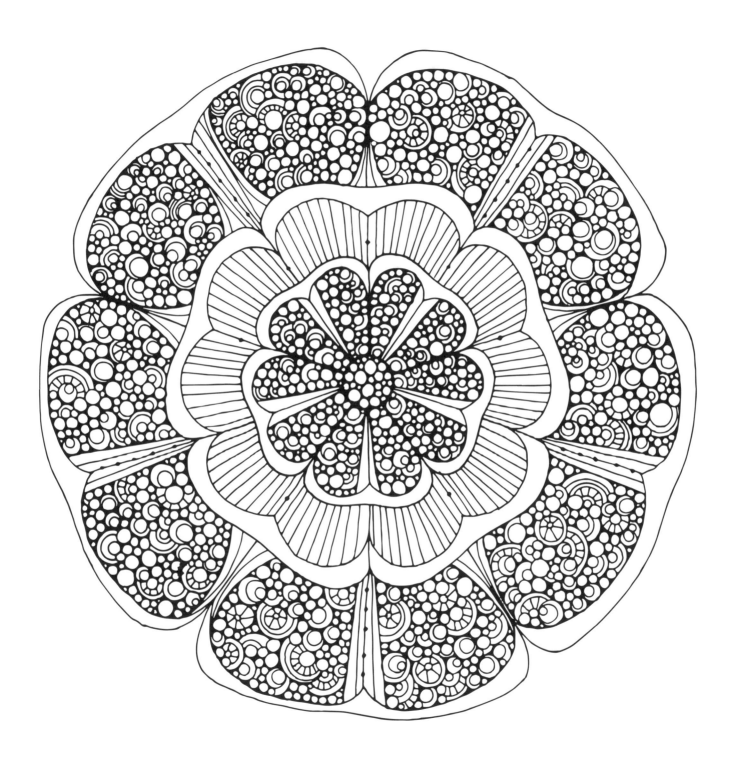

35

擁抱這一刻，讓過去的過去，
然後知道更多美麗在前頭。

——作家可翠納·梅爾（**Katrina Mayer**）

山茶花

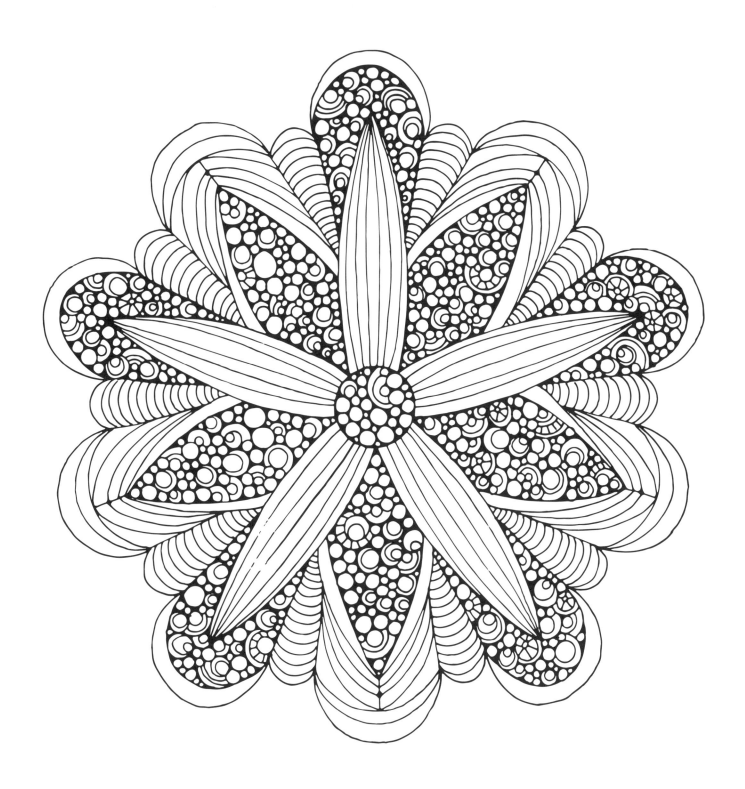

37

你可以在所有自然事物中，找到令人歎為觀止的事。

———哲學家亞里斯多得（Artistotle）

康乃馨

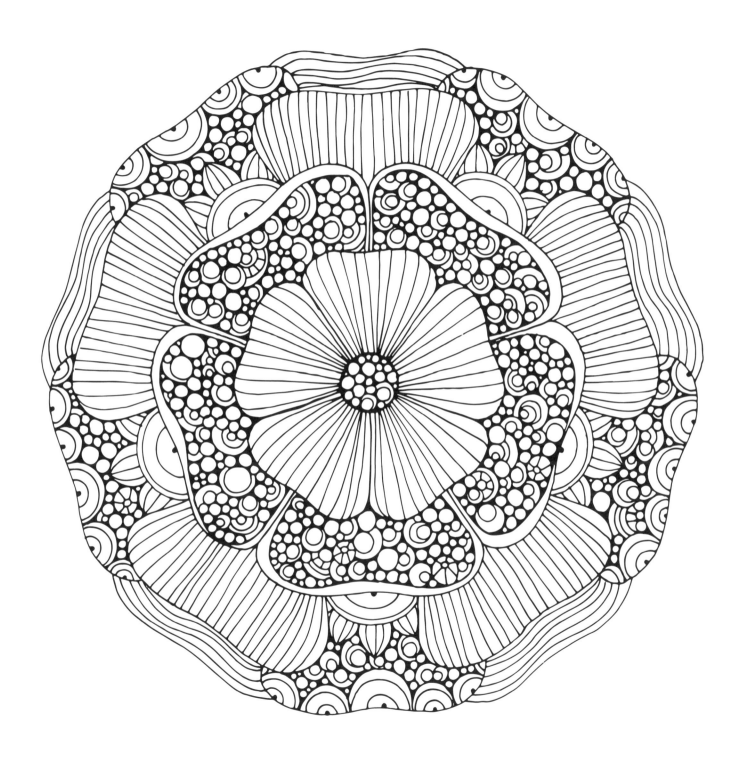

播種時學習，收穫時授業，

入冬時享受。

——詩人威廉・布雷克（William Blake）

菊花

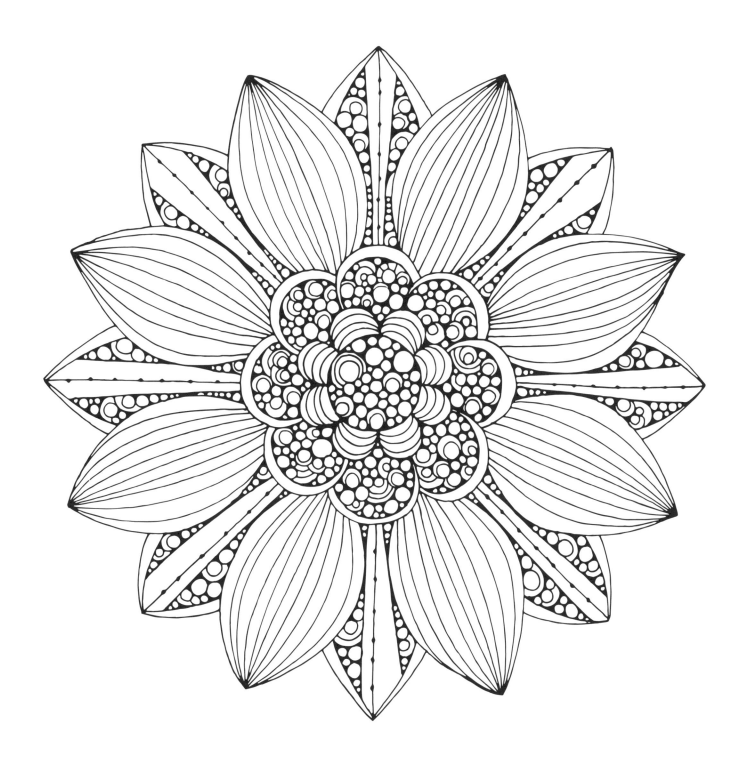

有些事在冷靜時學得最好，
有些事則是在風暴中習得最佳。

——作家薇拉・凱瑟（Willa Cather）

大理花

43

深谷觀景，小亦顯大；

高峰觀景，大亦顯小。

──作家卻斯特頓（G. K. Chesterton）

梔子花

大自然給予每個時節各自的美。

——作家狄更斯（Charles Dickens）

風信子

47

在美麗的事物中保持你的信念；

但當美麗的事物躲起來的時候，保持在太陽裡；

當美麗的事物不見的時候，把信念保持在春天裡。

——作家羅伊‧羅爾夫‧吉爾森（Roy Rolfe Gilson）

繡球花

沒有一件事是恆久不變的。

——哲學家赫拉克利特（Heraclitus）

賽靚花

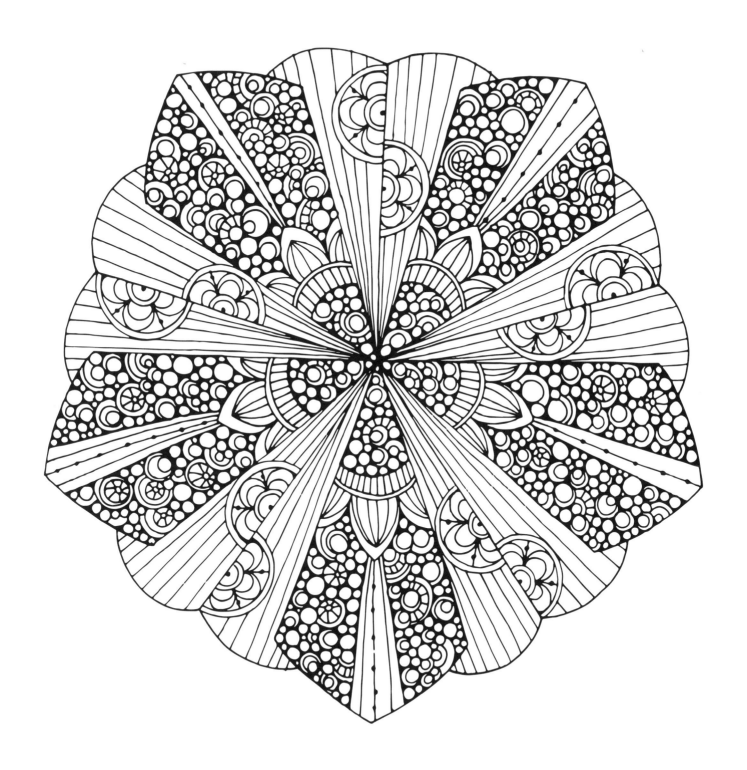

深入探索大自然，
就會對萬事萬物更加了解。

——科學家愛因斯坦（Albert Einstein）

鳶尾花

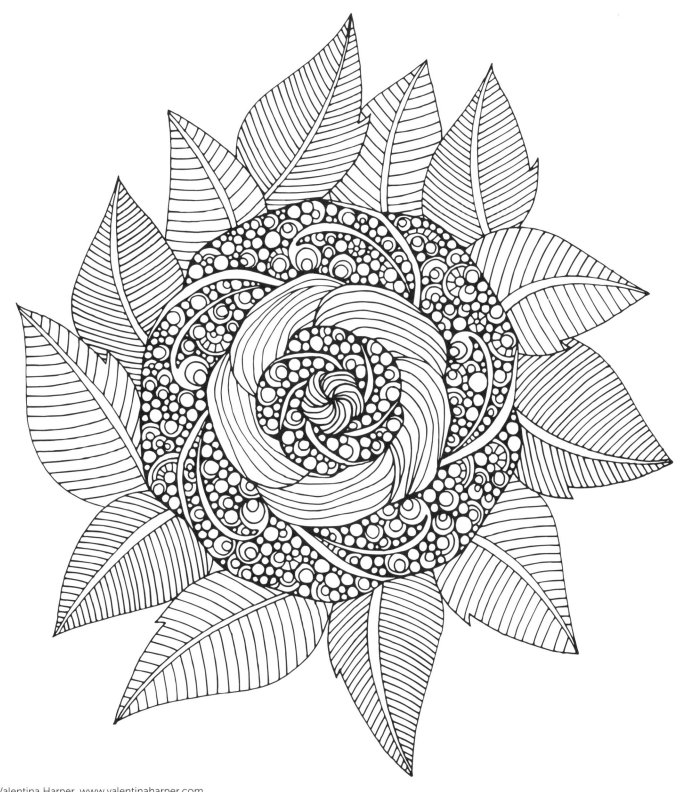

我們如何度過每一天，
也就如何度過一生。

——作家安妮·迪拉德（Annie Dillard）

茉莉

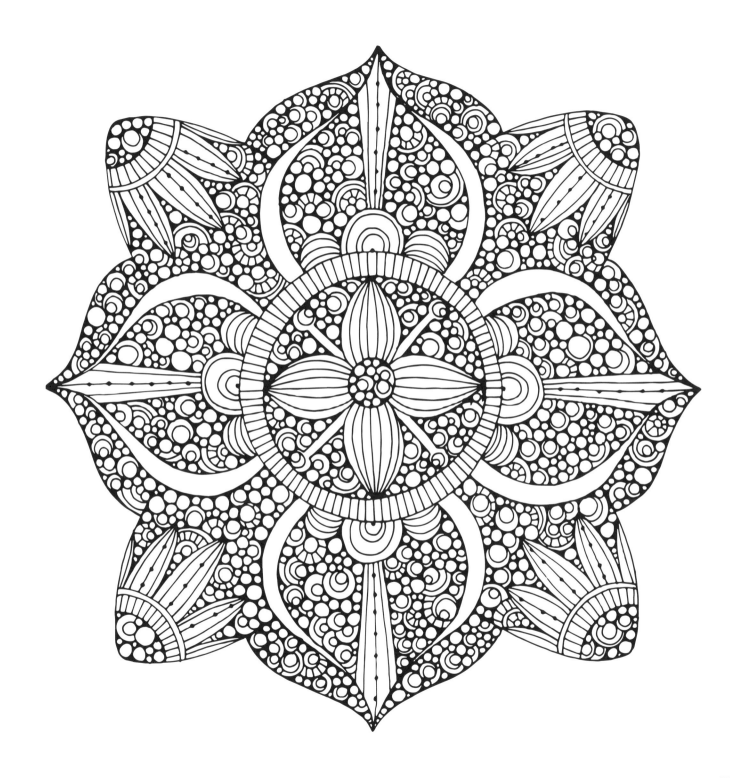

洞悉未然之事，乃是智者。

——老子

丁香花

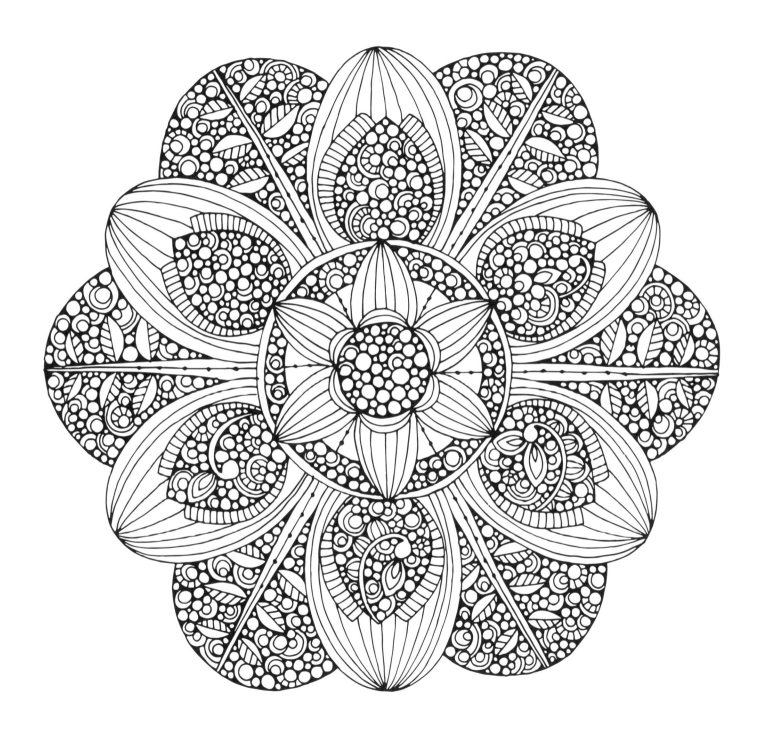

從未有悲觀主義者發現星星的奧秘，
或是航向一個未標在地圖上的陸地，
或是往那靈魂的天際線開啟一個新天堂。

——教育家海倫・凱勒（Helen Keller）

百合

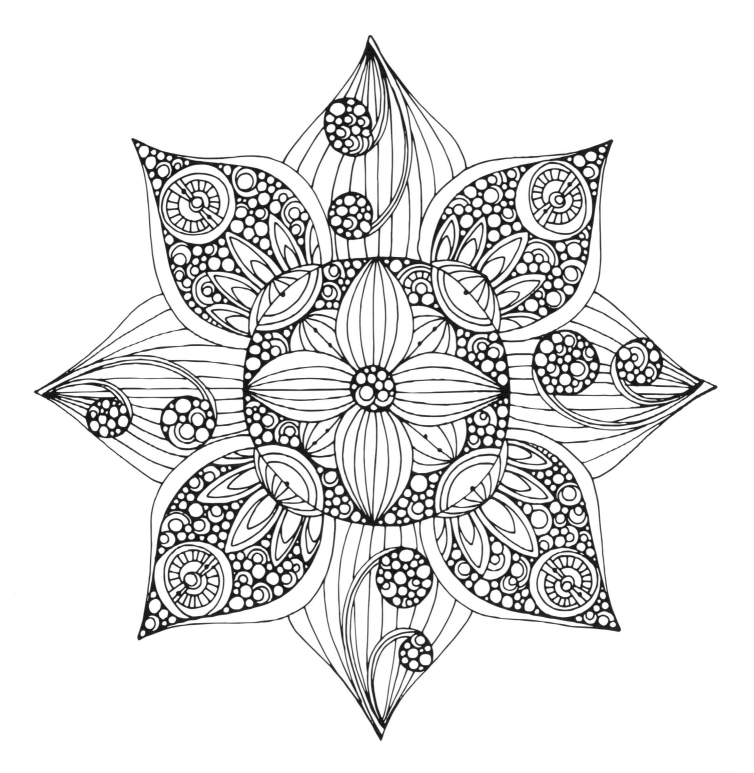

從沒有花的星球來的人

會覺得我們必定鎮日為擁有花這件事高興瘋了。

──作家艾瑞斯·梅鐸（Iris Murdoch）

蓮花

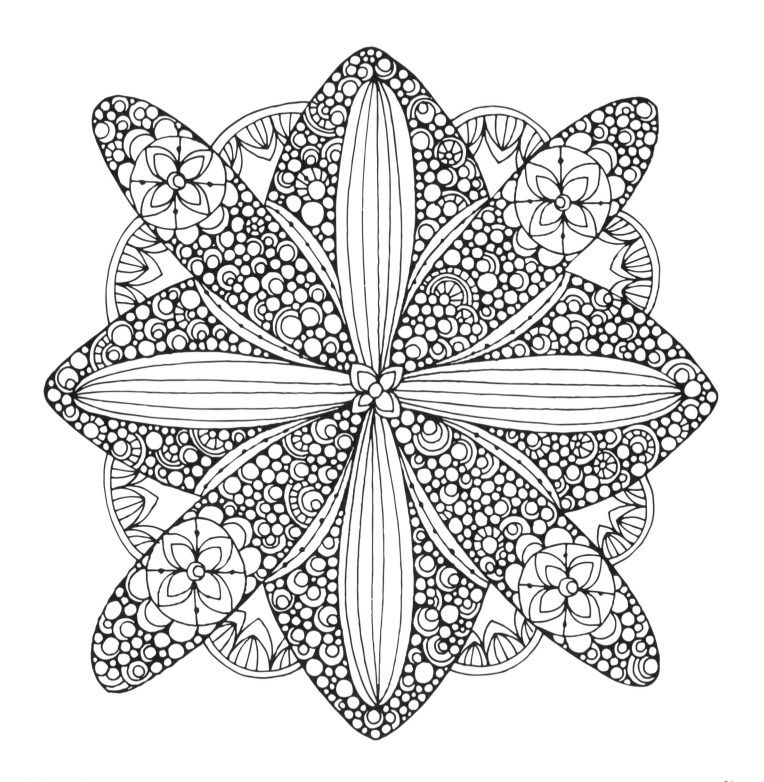

當每片樹葉都是一朵花時，

秋天是另一個春天。

——作家卡謬（**Albert Camus**）

金盞花

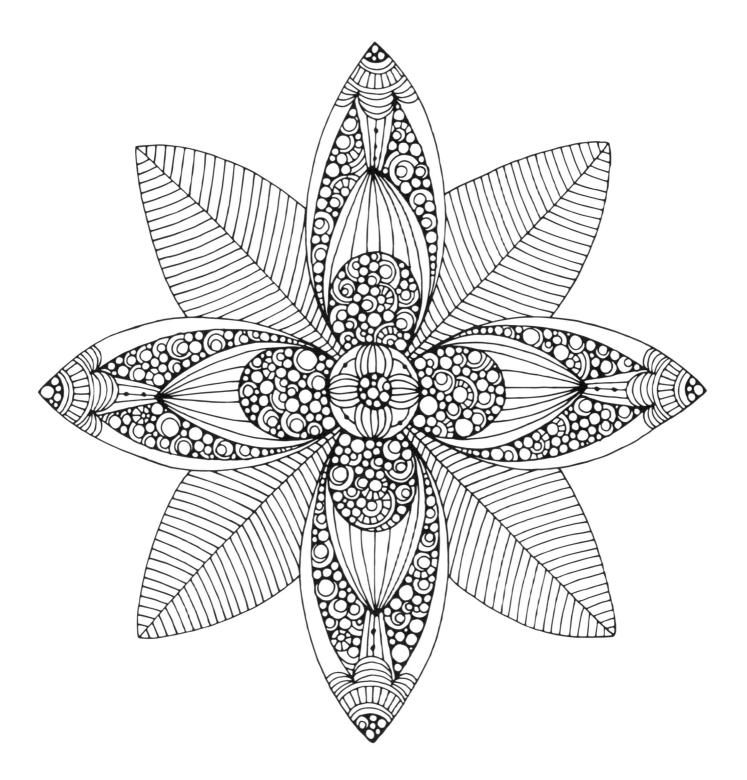

認識我們的宇宙是件好事，
所有新的事情只有對我們來說是新的。

——作家賽珍珠（Pearl S. Buck）

牡丹

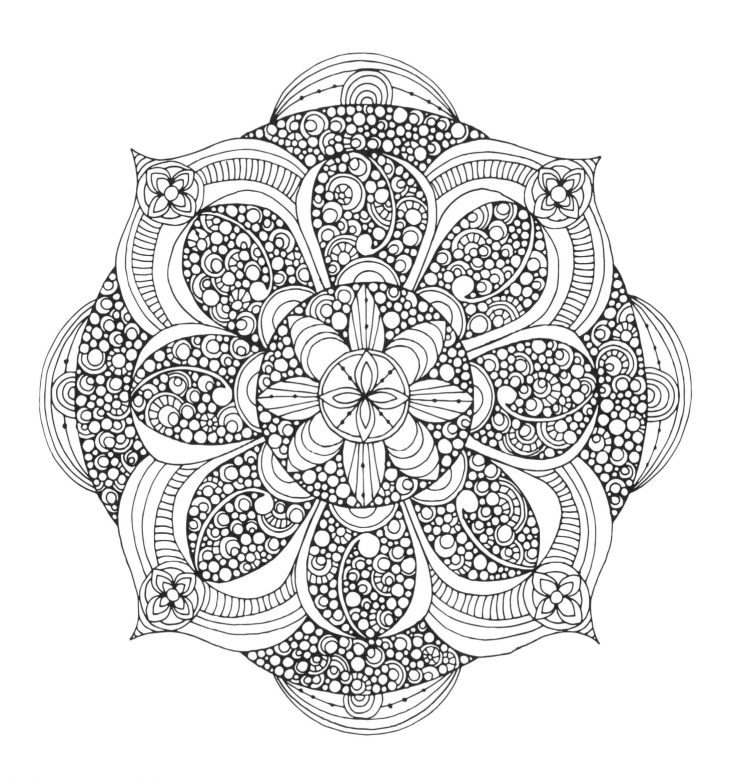

大自然是個沒有邊緣的無限空間，
它的中心可以在任何地方。

——思想家布萊思‧巴斯葛（Blaise Pascal）

矮牽牛

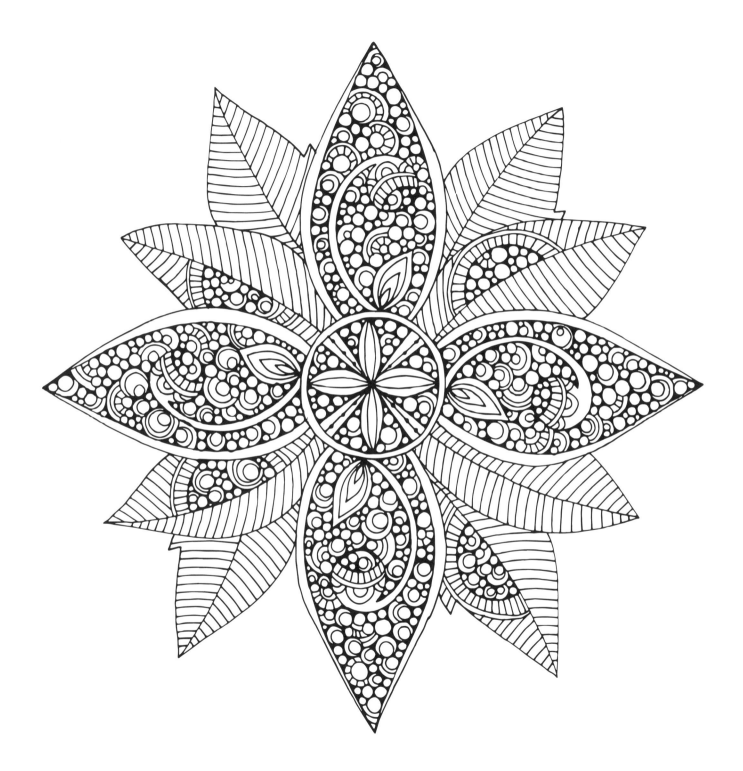

幸福不在別處，在此處，
不在別時，在此時。

——詩人惠特曼（Walt Whitman）

一品紅

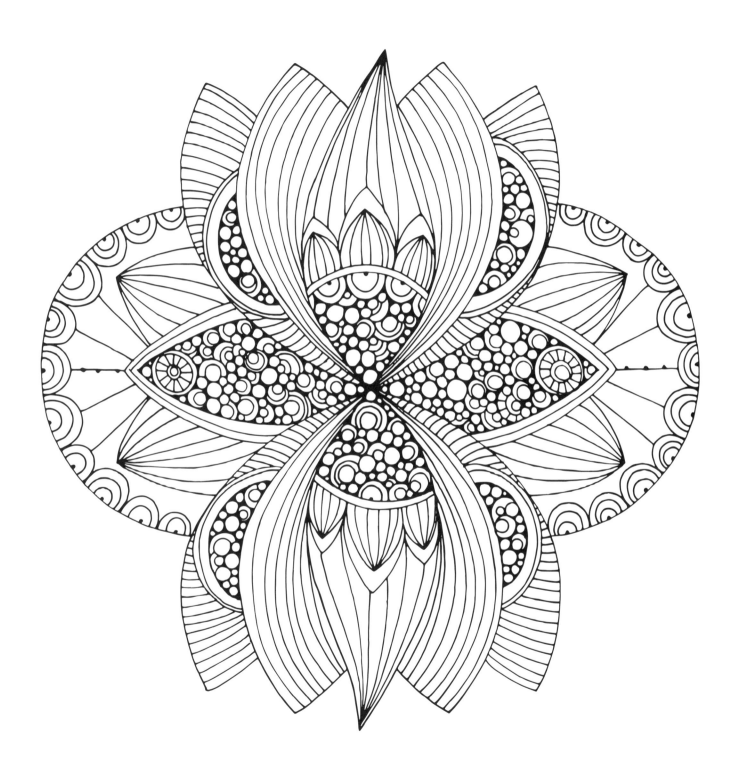

在生命中的某時某刻，
突然變得有了世界的美就足夠了。

——作家童妮·摩里森（Toni Morrison）

玫瑰

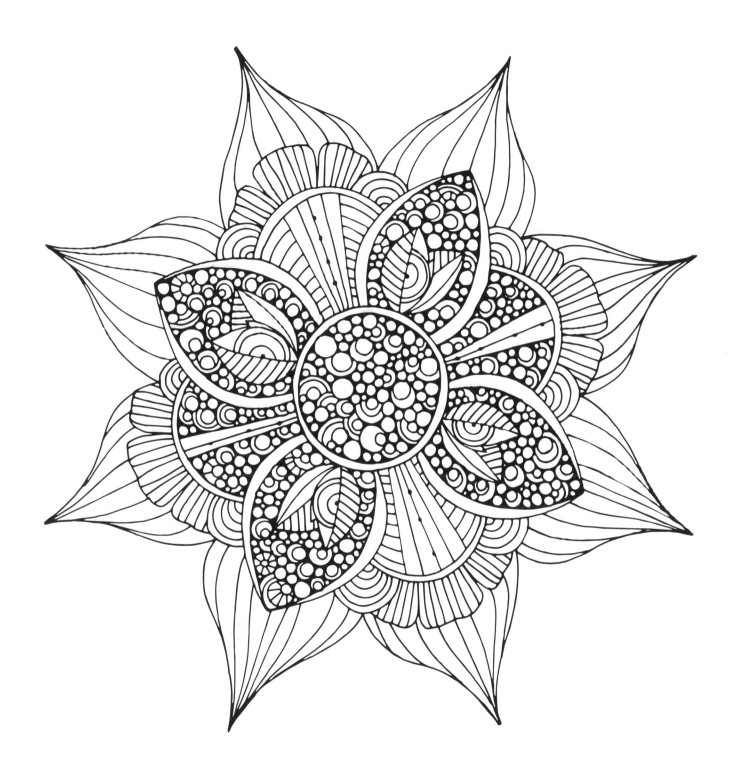

大自然從不匆忙，一點一滴，
一次一原子，完成了她的工作 。

——思想家愛默生（Ralph Waldo Emerson）

番紅花

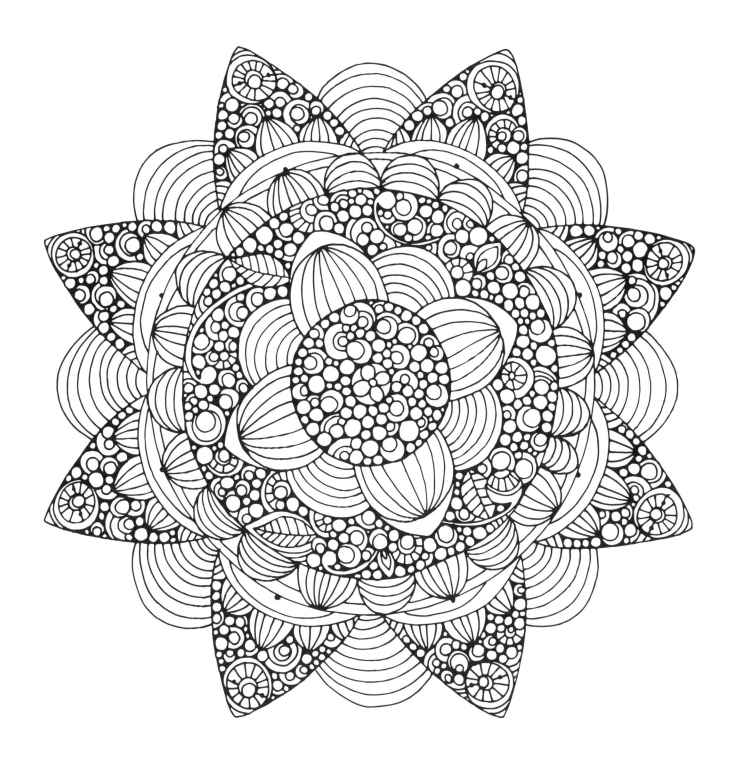

把臉轉向陽光，

影子就會落在你後頭。

——毛利諺語

向日葵

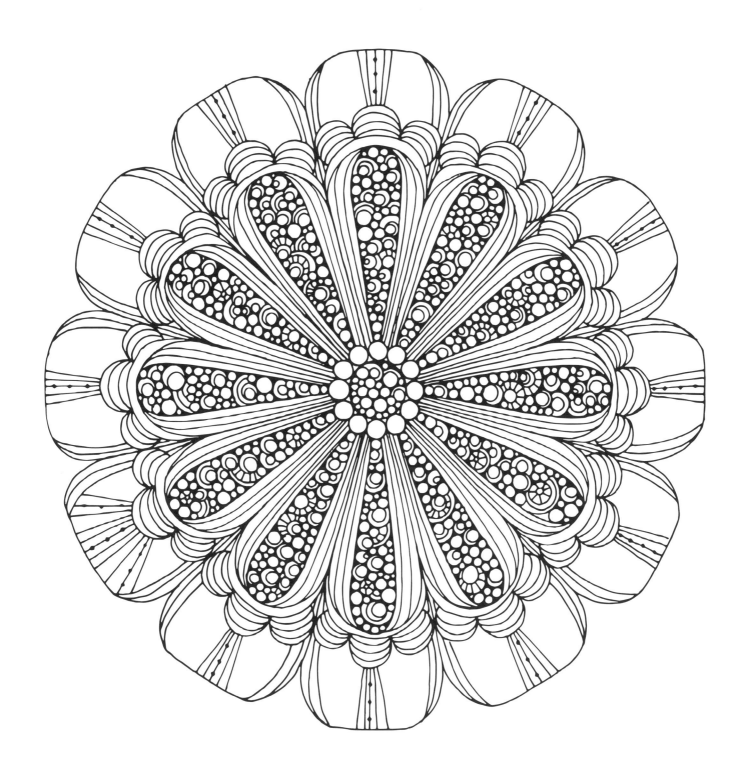

75

一生中，每回發現大自然的新面貌，
都讓我快樂得像孩子。

——科學家瑪麗・居里（Marie Curie）

鬱金香

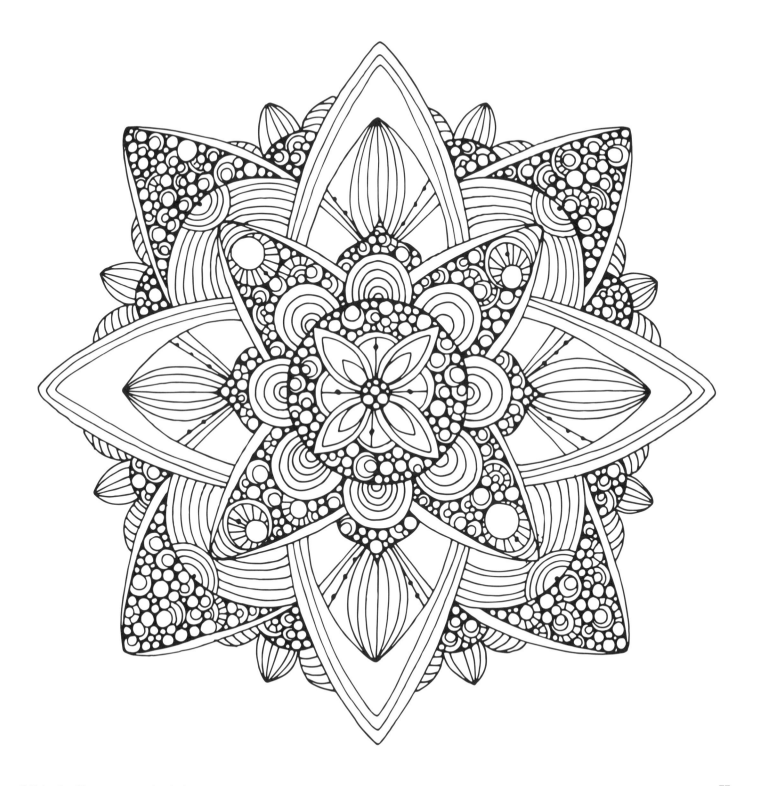

太陽，這麼多星球圍著它轉仰賴著它，

它依然可以讓這麼多葡萄收成，

好像在這個宇宙中他已經沒有其他的事情可做一樣。

——天文學家伽利略（Galileo）

紫羅蘭

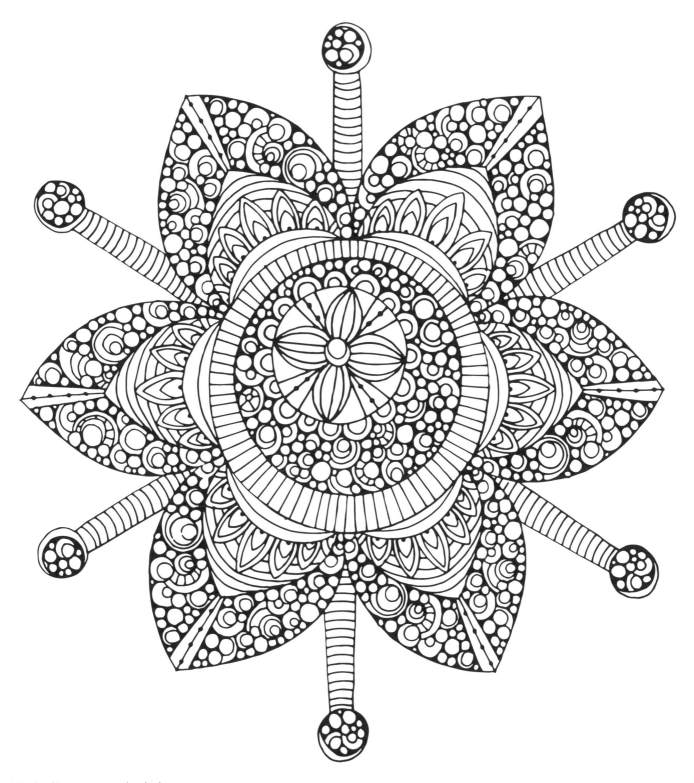

智慧始於驚奇。

——哲學家蘇格拉底（Socrates）

百日草

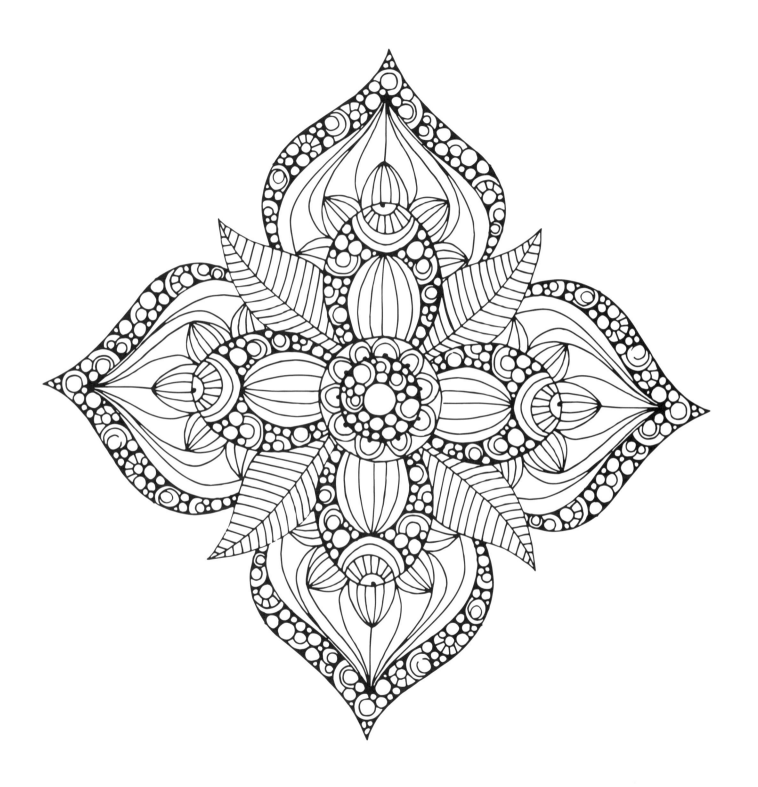

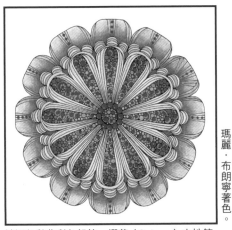

蜻蜓色辭典彩色鉛筆、櫻花（Sakura）中性筆。
生動色調。

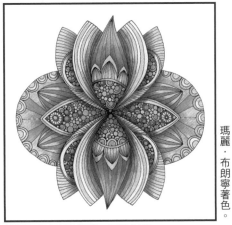

蜻蜓色辭典彩色鉛筆。互補色調。

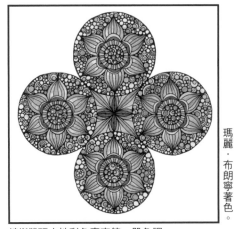

蜻蜓雙頭水性彩色麥克筆。單色調。

瑪麗・布朗寧著色。

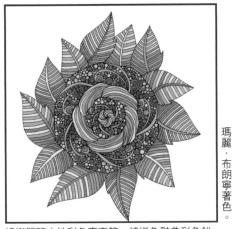

蜻蜓雙頭水性彩色麥克筆、蜻蜓色辭典彩色鉛
筆。鮮明色調。

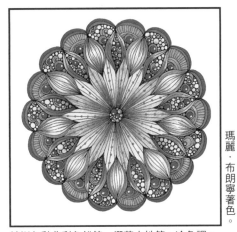

蜻蜓色辭典彩色鉛筆、櫻花中性筆。冷色調。

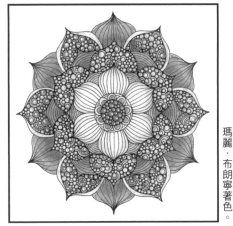

輝柏（Faber-Castell）PITT 粉彩鉛筆。擦拭打
亮法。柔和色調。

瑪麗・布朗寧著色。

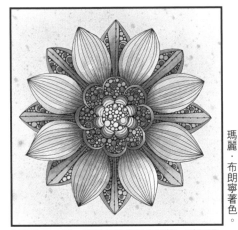

溫莎牛頓水彩、蜻蜓色辭典彩色鉛筆。暖色調。

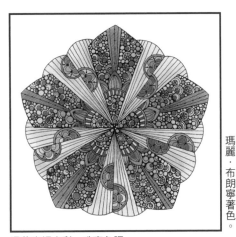

溫莎牛頓水彩。珠寶色調。

蜻蜓雙頭水性彩色麥克筆、櫻花中性筆。柔和
互補色調。

瑪麗・布朗寧著色。

VE0061X

彩繪曼陀羅【暢銷紀念版】

一畫就停不下來，靜心、舒壓又療癒的神奇能量彩繪練習本

原 書 名	Creative Coloring Mandalas
作 者	瓦倫蒂娜·哈柏（Valentina Harper）
譯 者	李商羽

總 編 輯	王秀婷
責任編輯	向艷宇、陳佳欣
版權行政	沈家心
行銷業務	陳紫晴、羅仔伶

發 行 人	涂玉雲
出 版	積木文化
	104台北市民生東路二段141號5樓
	電話：(02) 2500-7696｜傳真：(02) 2500-1953
	官方部落格：www.cubepress.com.tw
	讀者服務信箱：service_cube@hmg.com.tw
發 行	英屬蓋曼群島商家庭傳媒股份有限公司城邦分公司
	台北市民生東路二段141號11樓
	讀者服務專線：(02)25007718-9｜24小時傳真專線：(02)25001990-1
	服務時間：週一至週五09:30-12:00、13:30-17:00
	郵撥：19863813｜戶名：書虫股份有限公司
	網站：城邦讀書花園｜網址：www.cite.com.tw
香港發行所	城邦（香港）出版集團有限公司
	香港九龍九龍城土瓜灣道86號順聯工業大廈6樓A室
	電話：+852-25086231｜傳真：+852-25789337
	電子信箱：hkcite@biznetvigator.com
馬新發行所	城邦（馬新）出版集團 Cite（M）Sdn Bhd
	41, Jalan Radin Anum, Bandar Baru Sri Petaling, 57000 Kuala Lumpur, Malaysia.
	電話：(603) 90578822｜傳真：(603) 90576622
	電子信箱：services@cite.my

封 面	葉若蒂
排 版	優士穎企業有限公司
製版印刷	上晴彩色印刷製版有限公司

城邦讀書花園
www.cite.com.tw

國家圖書館出版品預行編目資料

彩繪曼陀羅/瓦倫蒂娜.哈柏(Valentina Harper)著；李商羽
譯. -- 二版. -- 臺北市：積木文化出版：英屬蓋曼群島商
家庭傳媒股份有限公司城邦分公司發行, 2024.01
　面；　公分
譯目：Creative coloring mandalas
ISBN 978-986-459-574-7(平裝)

1.CST: 繪畫 2.CST: 繪畫技法 3.CST: 畫冊

947.1 112021978

2015年5月5日　初版一刷
2024年1月29日　二版一刷
售　價／NT$320
ISBN 978-986-459-574-7
版權所有·翻印必究

Printed in Taiwan.